LOCUS

LOCUS

LOCUS

LOCUS

LOCUS

LOCUS

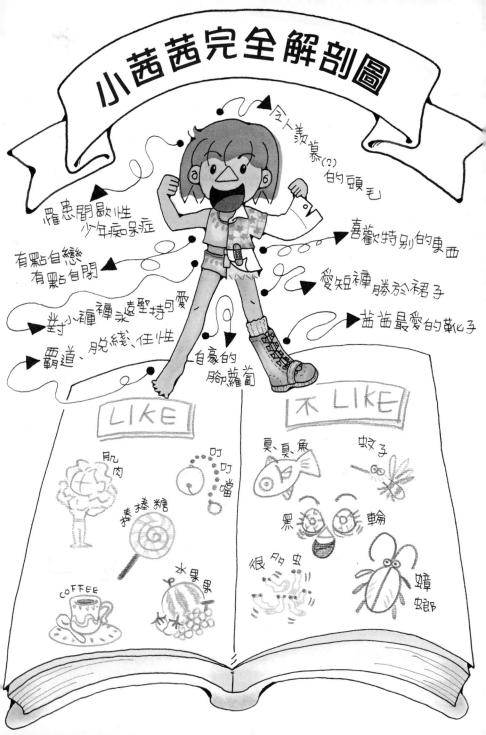

兔寶寶
每天陪茜茜睡
覺，陪茜茜聊
天、遊戲的好
布兔。

玲玲
天秤座
O型

茜茜的娘

本書的人物介紹

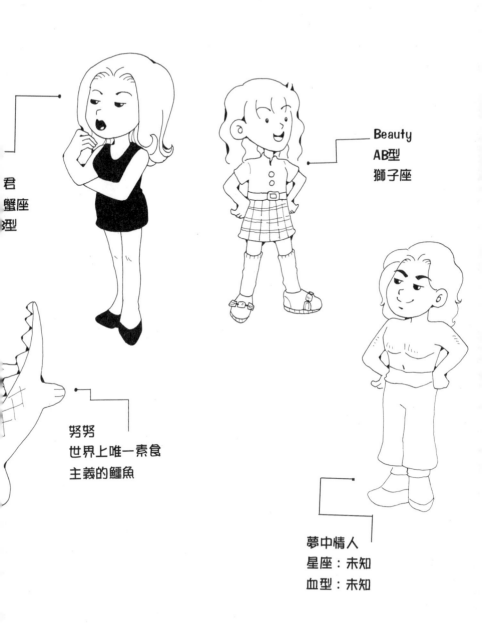

君
蟹座
型

Beauty
AB型
獅子座

努努
世界上唯一素食
主義的鱷魚

夢中情人
星座：未知
血型：未知

catch

catch your eyes ： catch your heart ： catch your mind ······

作者序

本來，這篇序文是要被省略不要的。但因為我的堅持，一定要自己再說些什麼才甘心，於是我的自序又活了回來。

關於我的執著：我的思考模式常常被人說是「不切實際」。我不知道什麼是切乎實際。我只知道每個人都有權利選擇自己要過什麼樣的生活。

而我，祇不過選了一般人都不走的路罷了——其實，當一個人從狂風暴雨的絕境走出來後，那些一直陪在身邊的人才是永遠——爹、娘、玲玲、君君、Beauty、西西，Thank you all.

（本書中的空白頁，歡迎你用寫或畫或剪貼的方式為你的心靈活動做記錄，書中每隔十頁會附上我的鉛筆創作草稿一幅，用意無他，只是比較化裝前與化裝後的差異罷了！）

Catch 04

小茜茜心靈手札

作者：韓以茜

封面設計：何萍萍

責任編輯：韓秀玫

發行人：廖立文

出版者：大塊文化出版股份有限公司

台北市116羅斯福路六段142巷20弄2-3號

讀者服務專線：080-006689

Tel: (02) 9357190 Fax: (02) 9356037

台北郵政16之28號信箱

郵撥帳號：18955675 戶名：大塊文化出版股份有限公司

e-mail: locus@ms12.hinet.net

行政院新聞局局版北市業字第706號

總經銷：北城圖書有限公司 地址：台北縣三重市大智路139號

Tel: (02) 9818089 (代表號) Fax: (02) 9883028, 9813049

製版印刷：源耕印刷事業有限公司

初版一刷：1997年7月

定價：新台幣150元

ISBN 957-8468-18-0

無敵幸運星
PART I

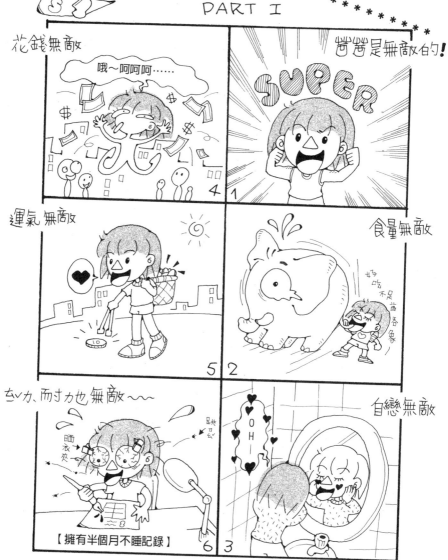

*** 擁有快樂，便是幸運 ***

我的心靈手札

無敵幸運星

PART II

幸運的，可以自由自在的生活

常覺得自己是個幸運的小天使

幸運的，想什麼有什麼

幸運的，有一個疼我的阿娘

但願這幸運能夠一輩子擁有

幸運的，有一群關愛我的朋友

最大的幸運，便是永保童稚的心

我的心靈手札

☠邪惡 v.s. 童真☆

他是惡魔，有半顆無可避免的邪惡的心……。

他是天使，有半顆難能可貴的童真的心……。

這就是茜茜

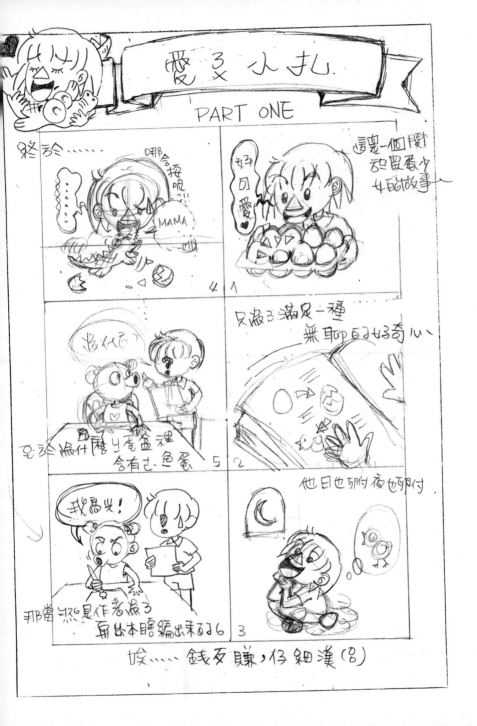

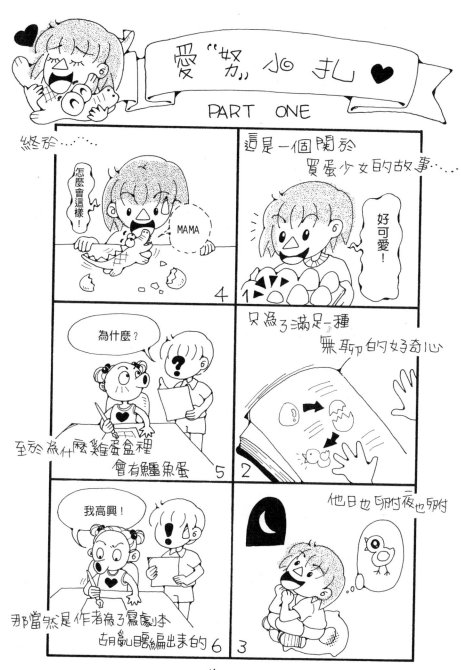

我的心靈手札

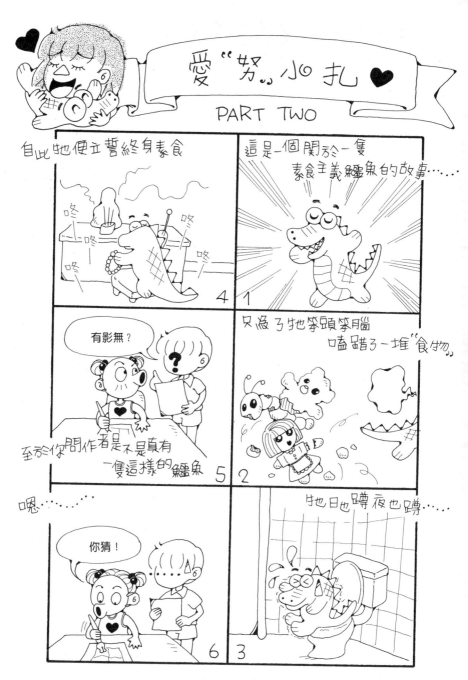

我的心靈手札

儘管知道愛情不是人生僅有，

卻還是渴望愛情……

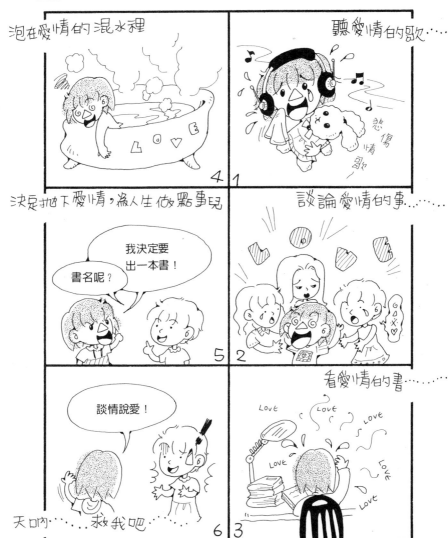

如果，世界沒有了愛情，會不會平靜些……？

我的心靈手札

傳說，有一個美麗的仙境……我用3十數年的時間找尋，才知道，這樣的仙境其實是要靠自己用愛建立……。

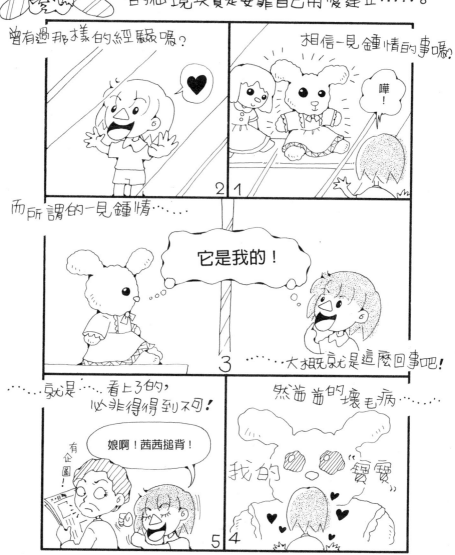

*** 這仙境因愛而美麗 ***

我的心靈手札

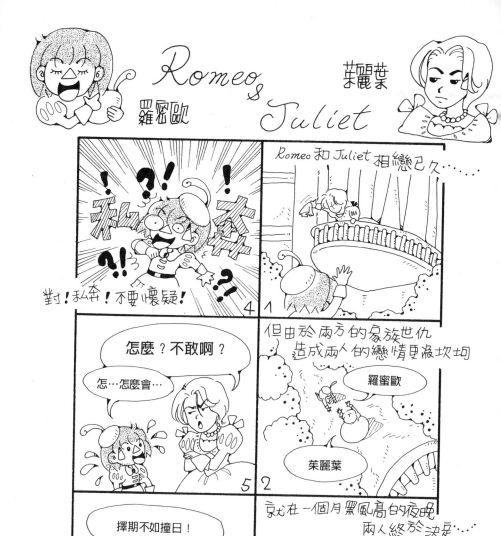

兩人會遭遇什麼樣的危惡呢?下回便知分曉

我的心靈手札

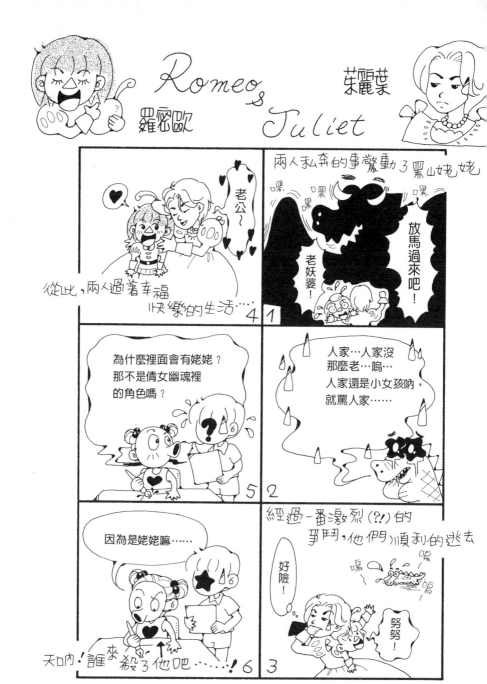

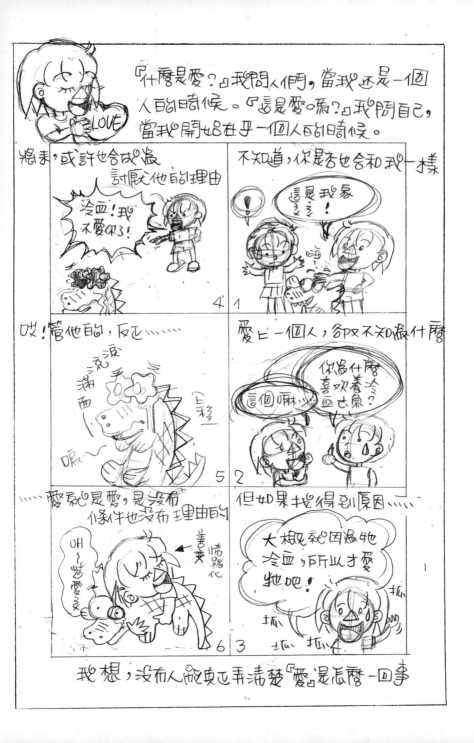

『什麼是愛?』我問人們,當我還是一個人的時候。『這是愛嗎?』我問自己,當我開始在乎一個人的時候。

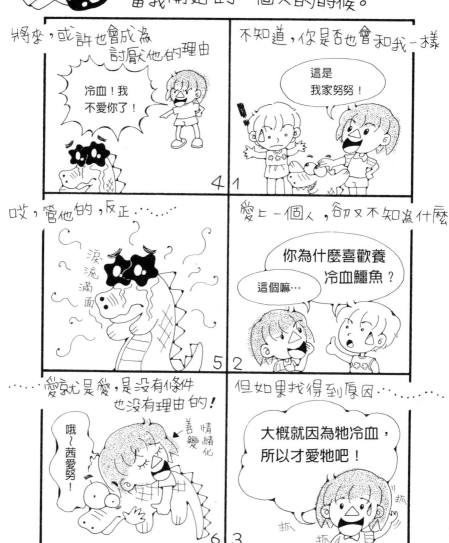

*** 沒有人能真正弄清楚『愛』是怎麼一回事 ***

我的心靈手札

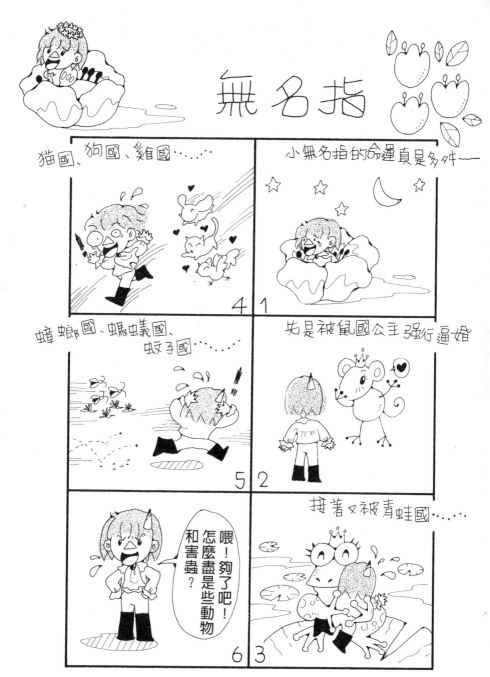

我的心靈手札

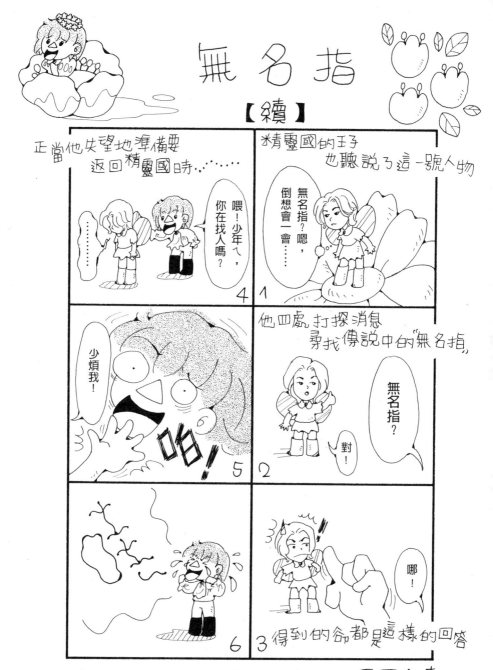

無名指

【續】

正當他失望地準備要返回精靈國時……

喂!少年ㄟ,你在找人嗎?

4

精靈國的王子也聽說了這一號人物

無名指?嗯,倒想會一會……

1

少煩我!

哈!

5

他四處打探消息尋找傳說中的"無名指"

無名指?

對!

2

哪!

3 得到的爺都是這樣的回答

精靈王子一時失手竟惹禍上身……下回分曉

我的心靈手札

無名指

【再續】

實景

你沒事吧？

基本上,這王子大概傷得太重
眼睛有點"脫窗"了…… 4

精靈王子的失手招來了眾怒

打我老公?! 找死!

1

但這都不打緊,重要的是
他找到了"無名指"……

你是無名指？

沒錯！

5

因而
身負重傷奄奄一息……

喂！醒醒！

2

OH～羅密歐,
我們私奔吧！

6

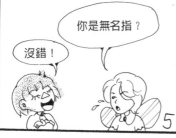

朦朧當中,他彷彿看見
一位美若天仙的青春美少女

你沒事吧？

3

(原來,他們前輩子是羅密歐與茱麗葉……)

*** END ***

小茜茜的轉轉書
PART THREE
目·錄

小當當的轉轉書

我的心靈手札

小酱酱的轉轉書
【續】
盲*碌

START ➡ 永遠 * 已經成為一種奢求 * 愛情 * 似乎人們已不知以為擁有一切所有 * 質疑 * 質疑 * 又忘了自己真正想要的是什麼……… * 心倚在窗外我最想寫的其實是孤孤單單 * 還是自己綠色無關 * 懷疑自己 * 這樣是不是也算冷血的一種 END

完結

我的心靈手札

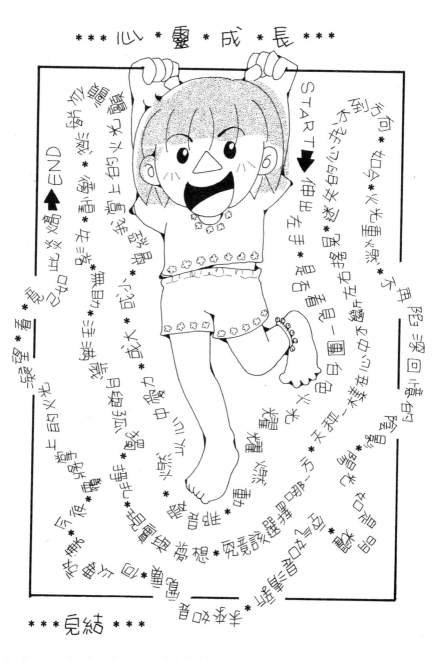

我的心靈手札

搶劫!

儘管知道金錢不能買到一切,卻還是
玩著追逐金錢的遊戲……。

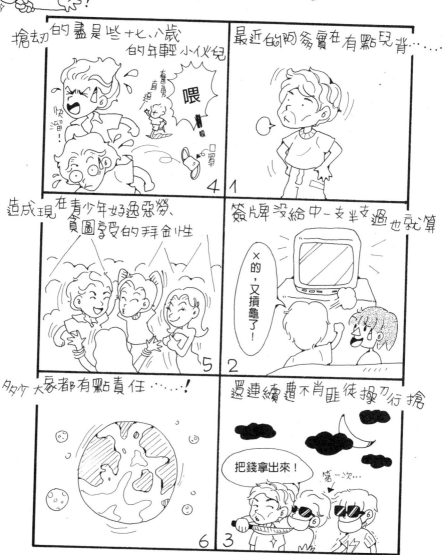

搶劫的盡是些十七、八歲的年輕小伙兒

喂!
糖糖勇
直追
快溜!
口罩

最近的阿務實在有點兒背……

造成現在青少年好逸惡勞、貪圖享受的拜金性

簽明牌沒給中一支半支過也就算

×的,又摃龜了!

2

大家都有點責任……!

還連續遭不肖匪徒持刀行搶

把錢拿出來!
第一次……

6 3

錢是生活的必要,但不是最重要!!

我的心靈手札

小醬醬的轉轉書

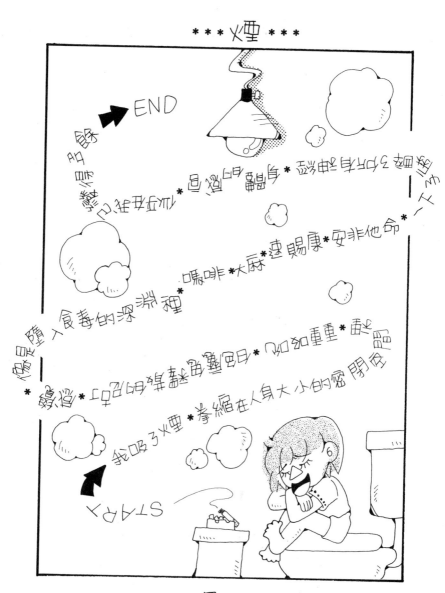

*** 煙 ***

*** 還有……***

我的心靈手札

小茜茜的轉轉書

*** 煙 ***

START ➤ 白色的煙霧*一下是花*一下是狗*一下是飛翔的鳥

*一下是我心情的圖案*口人化成各種樣子*就來

*暫時變得不再 那麼寂寞*後了將它

轉變*那心情的思想*越變越深*拖曲不停拖曲

*希望自己*也如煙霧一般消逝

中 空氣空在 中 ➤ END

*** 見結 ***

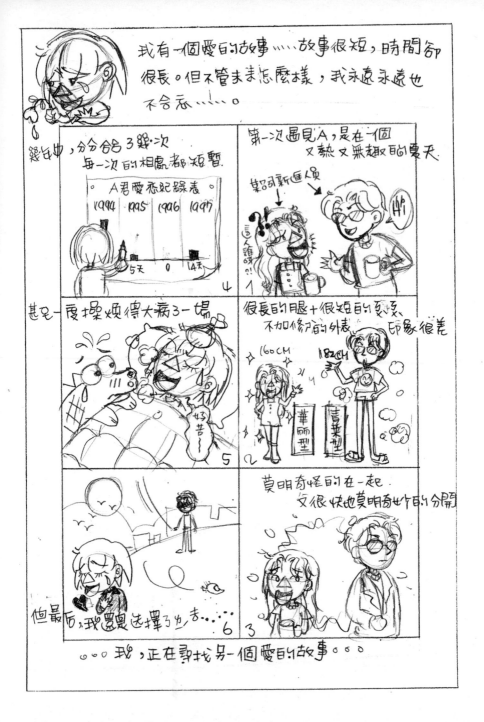

我有一個愛的故事....故事很短,時間卻很長,但不管未來怎麼樣,我永遠永遠也不會忘.......。

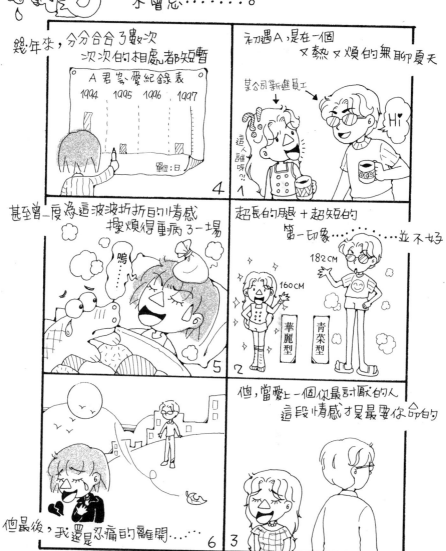

幾年來,分分合合了數次
次次的相處都很短暫

A君戀愛紀錄表
1994 1995 1996 1997

單位:日

4

初遇A,是在一個
又熱又煩的無聊夏天

某公司新進員工

這人誰呀?!

Hi

1

甚至曾一度為這波波折折的情感
搔煩得重病了一場

嗚

5

超長的腿 + 超短的
第一印象............並不好

182CM

160CM

華麗型

青菜型

2

但最後,我還是忍痛的離開.....

6

但,當愛上一個你最討厭的人
這段情感才是最要你命的

3

*** 我,正在尋找另一個愛的故事 ***

我的心靈手札

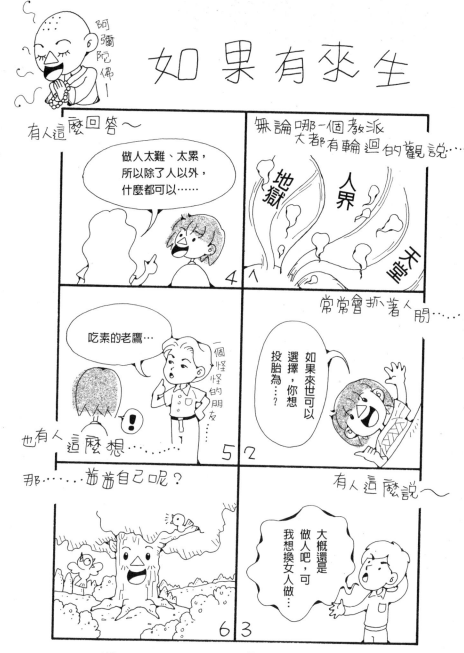

我的心靈手札

每個人都有三張臉：一張是家人熟悉的，一張是朋友熟悉的，還有一張才是自己真正的臉，隱藏在無助與恐懼裡面……。

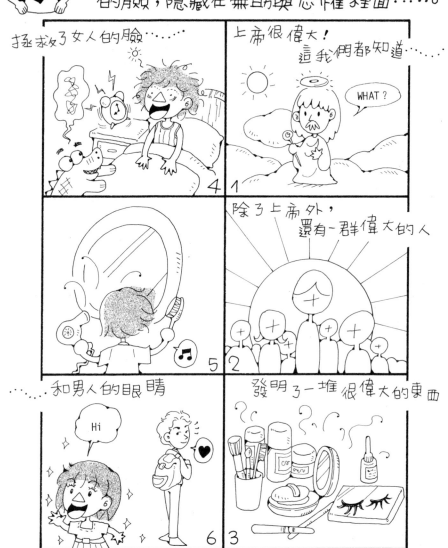

拯救了女人的臉……

上帝很偉大！
這我們都知道……

WHAT？

除了上帝外，
還有一群偉大的人

……和男人的眼睛

Hi

發明了一堆很偉大的東西

*** 再相見，我已不是原來的我…***

我的心靈手札

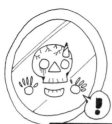

如果有一面鏡子,能看見十年後的事,但即使看了也無法改變結果……。
你,會有"看"的勇氣嗎?

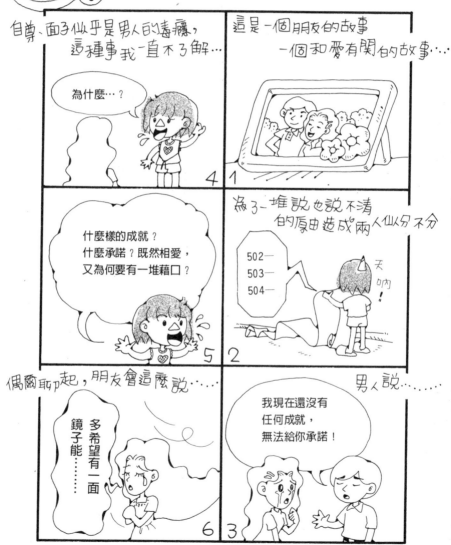

自尊、面子似乎是男人的毒瘤,這種事我一直不了解…

為什麼…?

4

這是一個朋友的故事
一個和愛有關的故事…

1

什麼樣的成就?
什麼承諾?既然相愛,
又為何要有一堆藉口?

5

為了一堆說也說不清
的原由造成兩人似分不分

502——
503——
504——

天吶!

2

偶爾聊起,朋友會這麼說……

多希望有一面
鏡子能……

6

男人說……

我現在還沒有
任何成就,
無法給你承諾!

3

*** 也就因人生之海深奧不可測,才顯得迷奇、有趣 ***

我的心靈手札

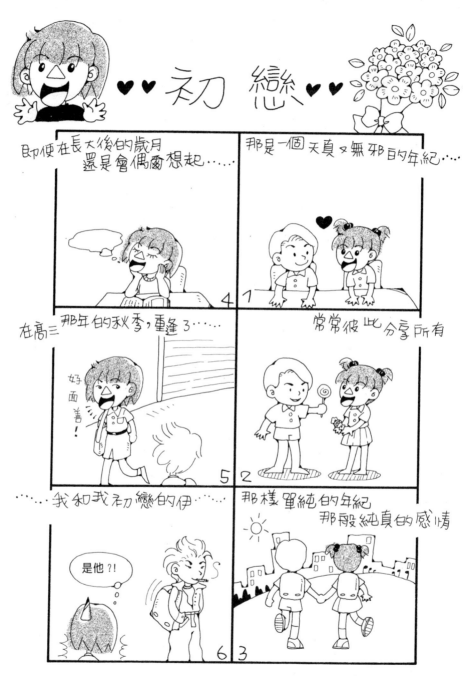

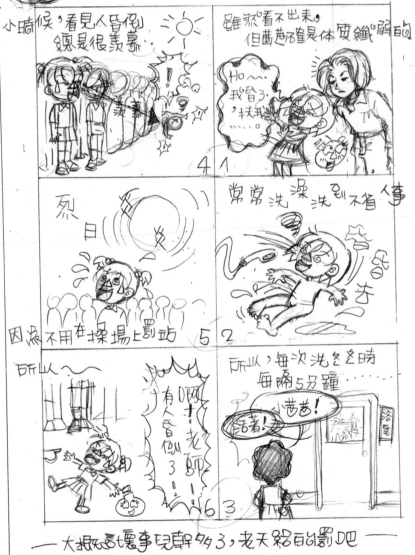

纖(奸)弱美少女～

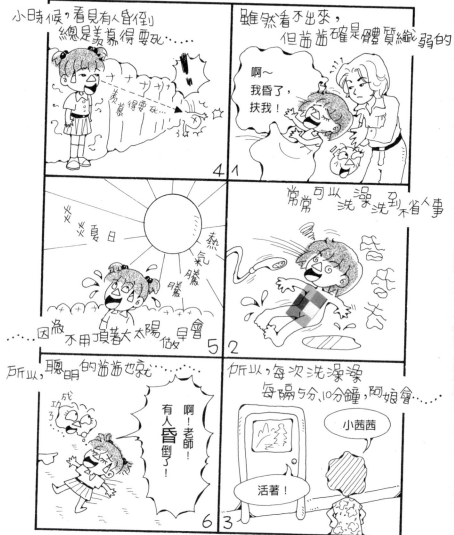

*** 大概死這壞事兒幹夕夕了，老天給的罰吧夕 ***

我的心靈手札

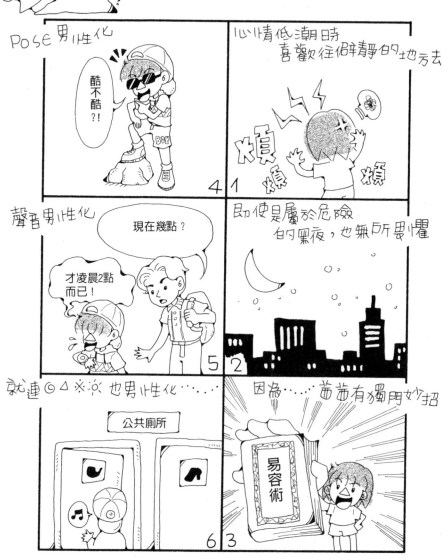

我的心靈手札

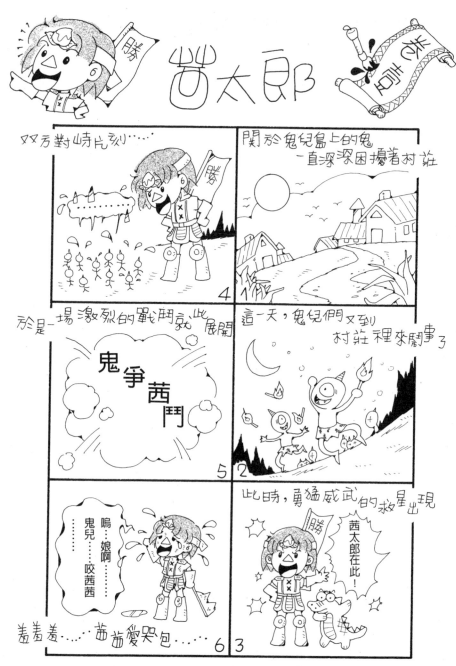

番外故事又一章,待續哦`

我的心靈手札

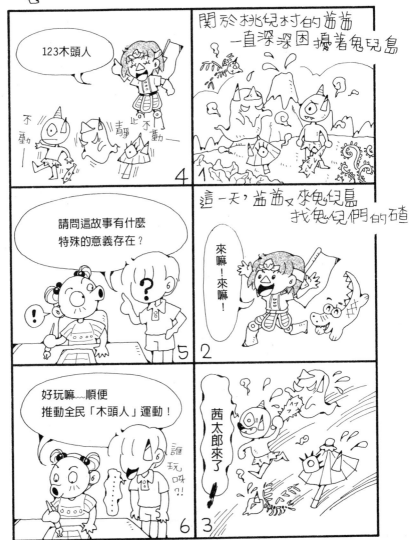

我的心靈手札

打工事記 1

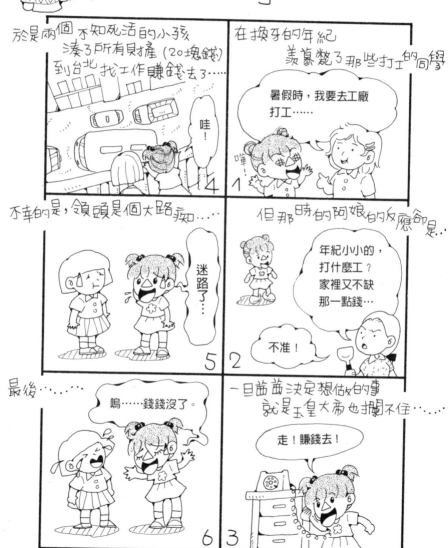

於是兩個不知死活的小孩 湊了所有財產(20塊錢) 到台北找工作賺錢去了……

哇!

4

在換牙的年紀 羨慕著那些打工的同學

暑假時,我要去工廠打工……

1

不幸的是,領頭是個大路痴……

迷路了……

5

但那時的阿娘的反應卻是…

年紀小小的,打什麼工?家裡又不缺那一點錢…

不准!

2

最後……

嗚……錢錢沒了。

6

一旦苗苗決定想做的事 就是玉皇大帝也攔不住……

走!賺錢去!

3

到底是如何回到家裡?早已不復記憶了……

打工事記 2

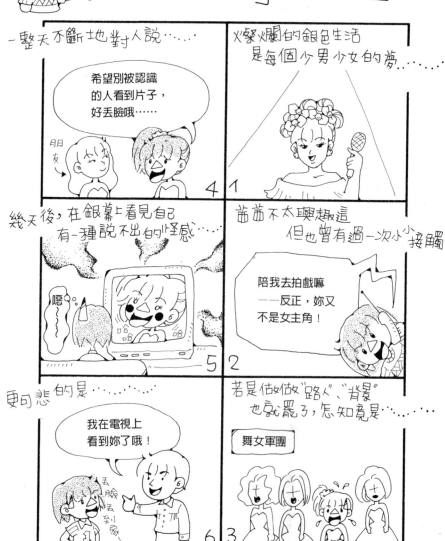

一整天不斷地對人說……

> 希望別被認識的人看到片子，好丟臉哦……

←朋友

燦爛的銀色生活
　是每個少男少女的夢……

1

幾天後，在銀幕上看見自己
有一種說不出的怪感……

嗯？
哈
哈

5

茜茜不太興趣這
　但也曾有過一次小小接觸

> 陪我去拍戲嘛
> ——反正，妳又不是女主角！

2

更可悲的是……

> 我在電視上看到妳了哦！

丟臉丟到家

6

若是做做"路人""背景"
　也就罷了，怎知竟是……

舞女軍團

3

拍戲其實一點兒也不好玩……

我的心靈手札

打工事記 3

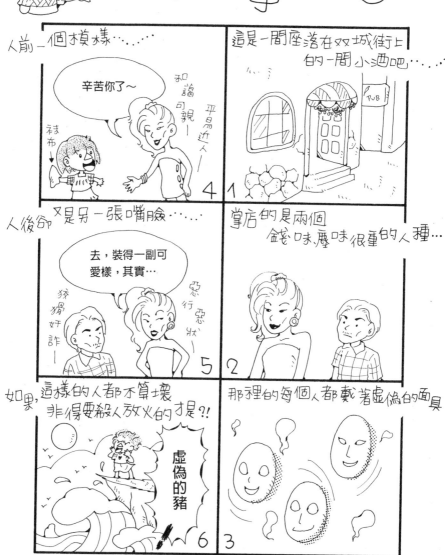

*** 黑暗，是他們的生存空間……***

我的心靈手札

阿彌陀佛！

少年痴呆症候群

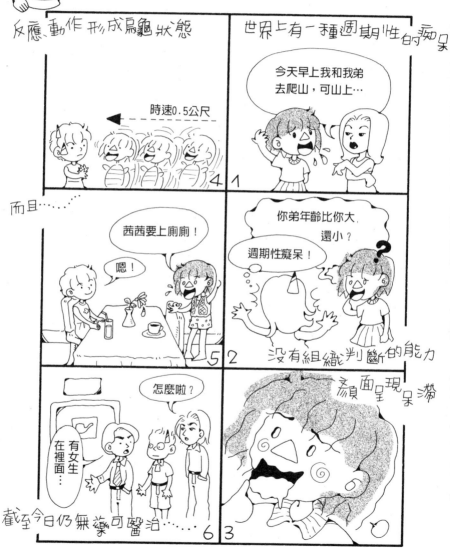

因為"誤關"造成的不便,在此聲明道歉!

我的心靈手札

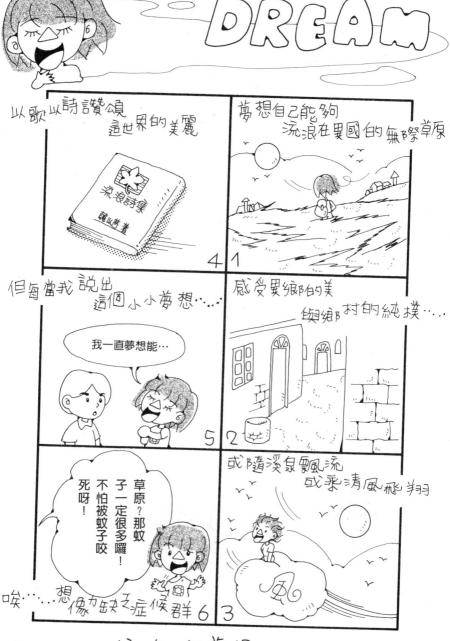

我的心靈手札

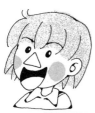

在現實與夢想間掙扎;在成熟與童稚間泅渡;
在獨立與依賴間找尋平衡點……
於是,矛盾在心內漸漸滋衍——

*** 當我受了傷,才發現原來我不如自己想像中堅強 ***

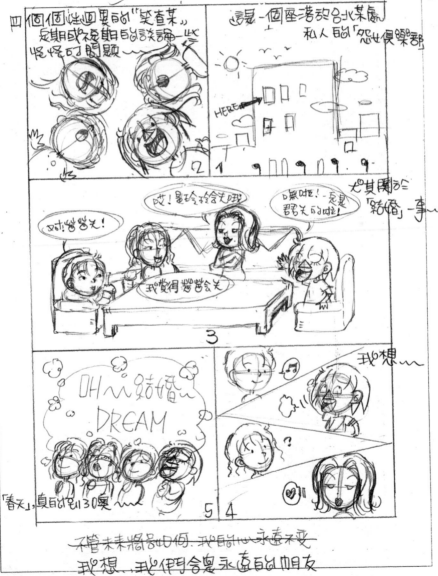

好個歲月無情的飛逝～～
十年後的今天，你我還會保持著這樣的
情感嗎？
　　　　　—給玲、君和BEAUTY

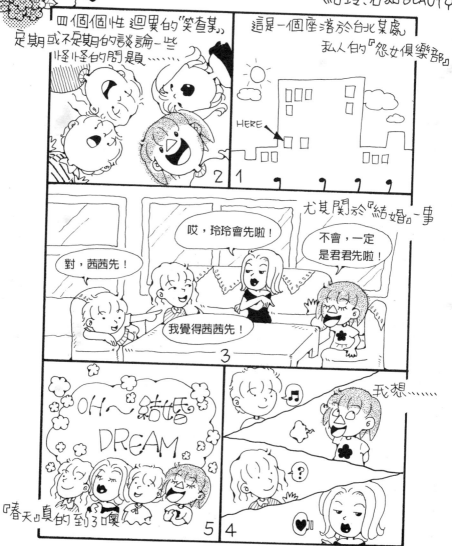

*** 我想，我們會是永遠的朋友♡ ***

我的心靈手札

每個人都是美,端看你如何去欣賞……

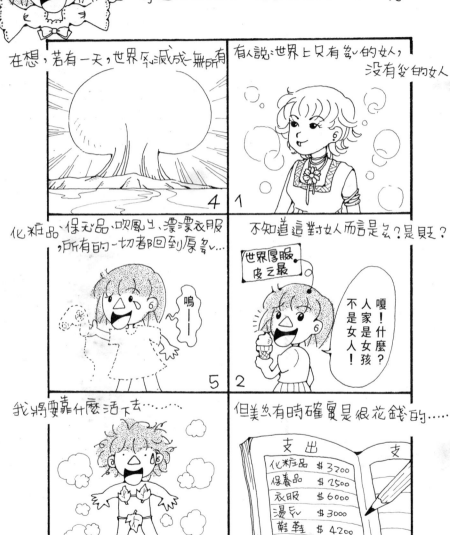

在想,若有一天,世界毁滅成一無所有

有人說:世界上只有懶的女人,
　　　　没有醜的女人

4

1

化粧品、保養品、吹風儿、漂漂衣服
,所有的一切都回到原多…

嗚一一

不知道這對女人而言是吉?是兇?

世界厚臉皮之最

嗄!什麼?
人家是女孩
不是女人!

5

2

我將要靠什麼活下去……

但美㣺有時確實是很花錢的……

支　出		支
化粧品	$3200	
保養品	$2500	
衣服	$6000	
燙㣺	$3000	
鞋鞋	$4200	

6

3

＊＊＊老天毛保佑那一天千萬別来＊＊＊

我的心靈手札

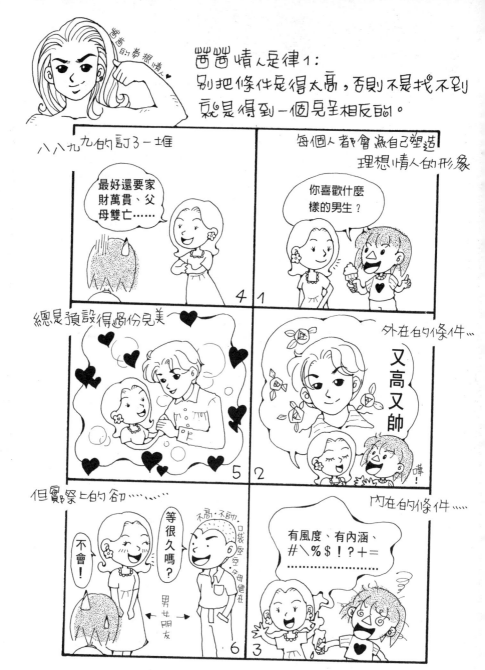

*** 真正的愛情是沒有條件的 ***

我的心靈手札

一年365天，天天都是母親節。

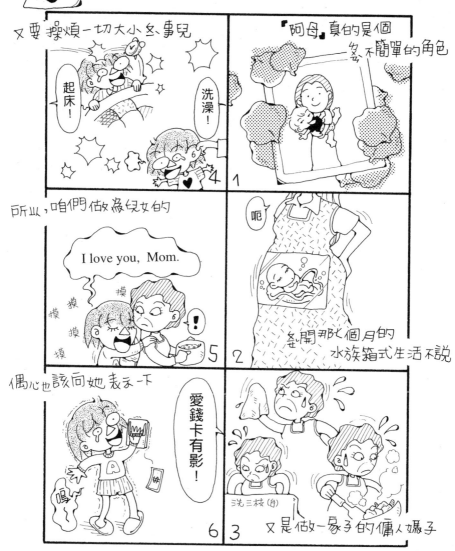

我的心靈手札

美食分成兩種：
一種是精緻但吃不飽的，一種是純粹
為了飽腹的。彼此無法同等比較。

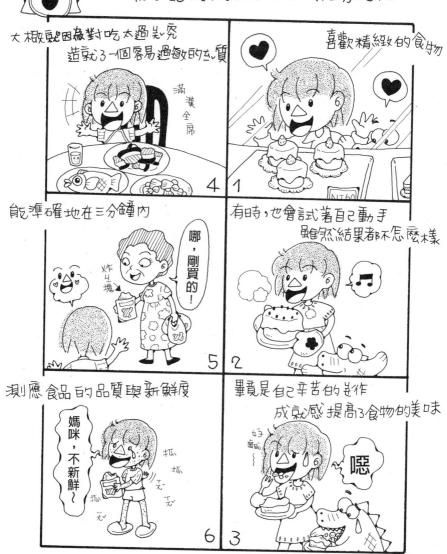

大概就因為對吃太過考究
造就了一個容易過敏的的體質

滿漢全席

4

喜歡精緻的食物

1

能準確地在三分鐘內

哪，剛買的！

炸4塊

5

有時，也會試著自己動手
雖然結果都不怎麼樣

2

測應食品的品質與新鮮度

媽咪，不新鮮～

抓抓

6

畢竟是自己辛苦的製作
成就感提高了食物的美味

好痛感～

嗯

3

*** 醬醬立志要吃盡天下美食♡ ***

待續

我的心靈手札

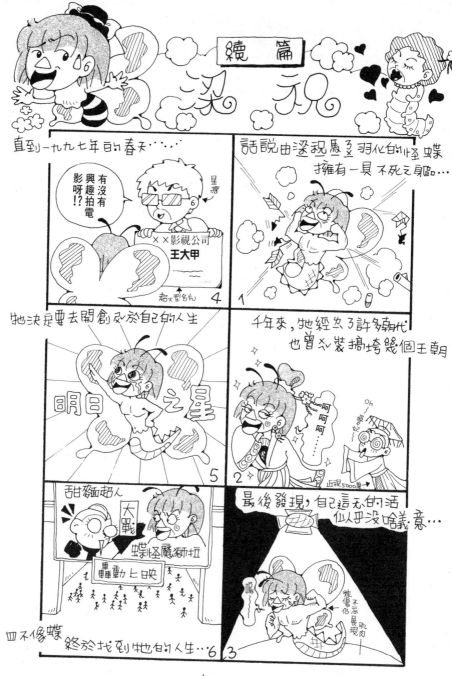

我的心靈手札

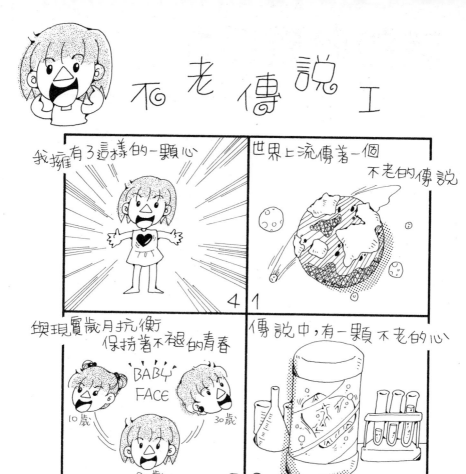

不 老 傳 說 工

我擁有了這樣的一顆心 4	世界上流傳著一個 不老的傳說 1
與現實歲月抗衡 保持著不褪的青春 BABY FACE 10歲 30歲 20歲 5	傳說中,有一顆不老的心 2
但……50年後呢? 以後的事誰都不能保証 人家是女孩啦! 裝可愛的老妖婆 6	擁有它,便能永保童真 血 限 換心!自己來 嗯! 3

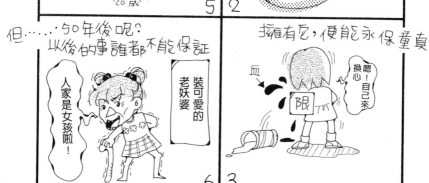

世界上,流傳著一個不老的傳說……

我的心靈手札

不老傳說 II

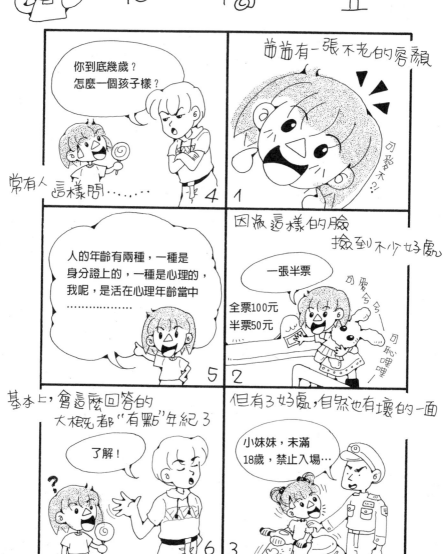

保持年輕的心,便能永遠不老

我的心靈手札

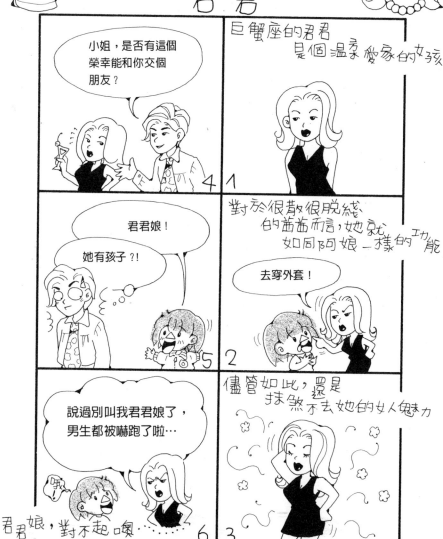

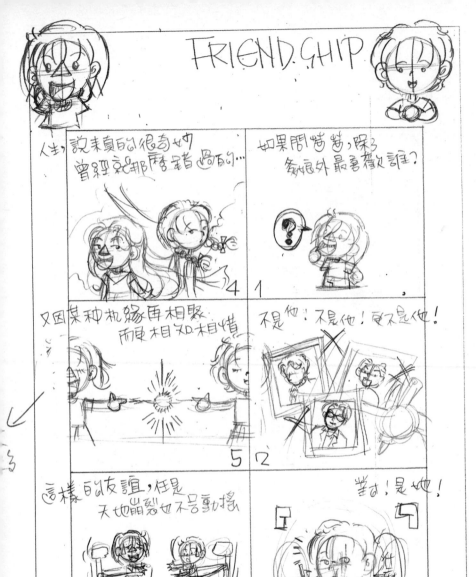

 # FRIENDSHIP

珞 珞

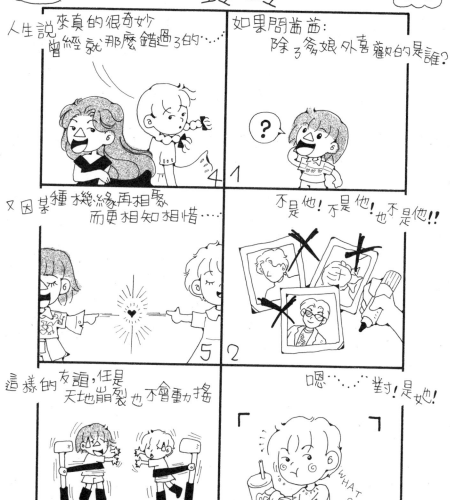

待續

我的心靈手札

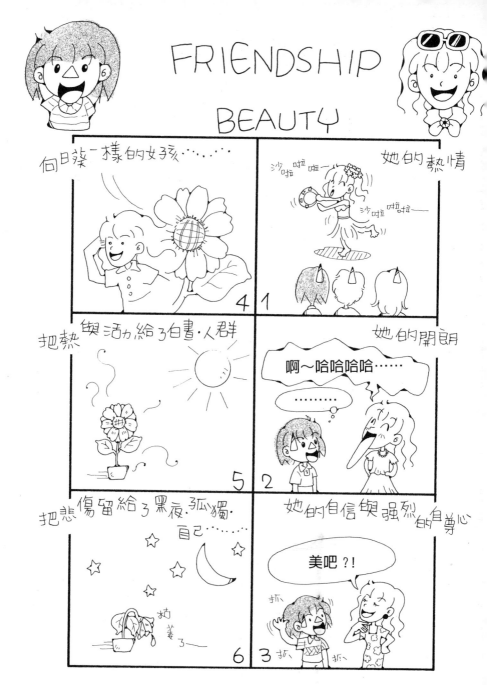

我的心靈手札

【人生路】

如果，人生可以重来一次，你會不會選擇相同的路走？

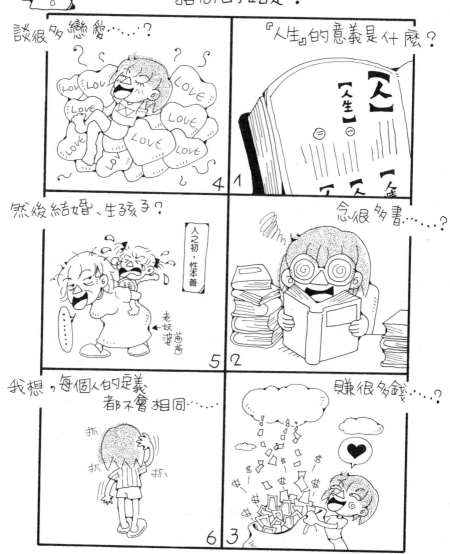

談很多戀愛……？

『人生』的意義是什麼？

然後結婚、生孩子？

念很多書……？

我想，每個人的定義都不會相同……

賺很多錢……？

*** 我的人生自己走，不受命運左右。***

我的心靈手札

人生是奮鬥的戰場，到處充滿血滴與火光，不要作一甘受宰割的牛羊，戰鬥中要精神煥發，要步伐昂揚！
————朗法羅

以名以利蠱惑人們
出賣自己的靈魂……4

現實，是一隻猙獰的妖獸1

向現實臣服的人們
失去了夢與真心5

吞噬人們的夢……2

成了一具具掙錢的工具6

撕碎人們的心……3

你的心、你的夢還在不在？

我的心靈手札

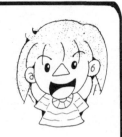

SNOW WHITE

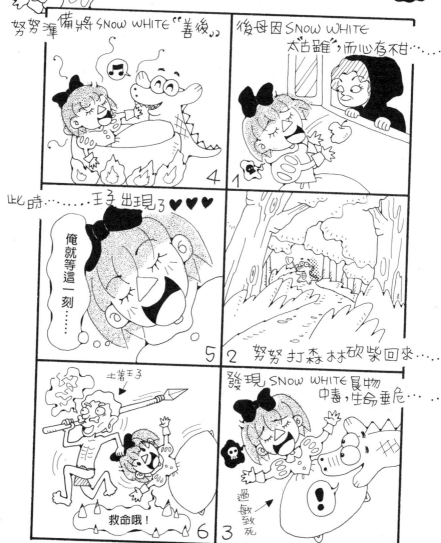

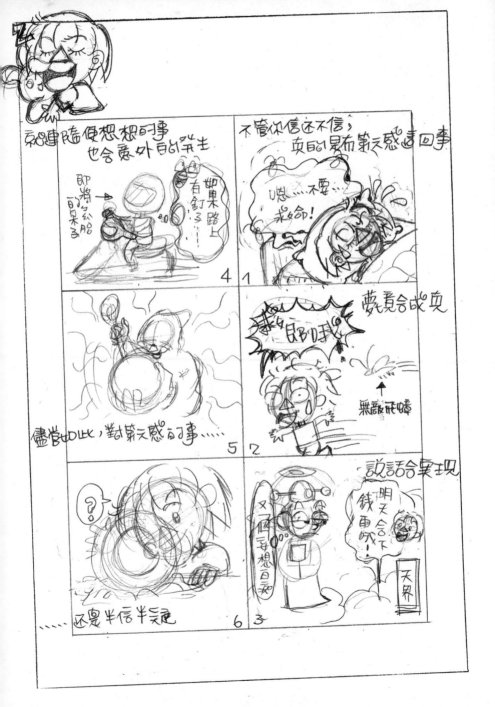

接觸第六感

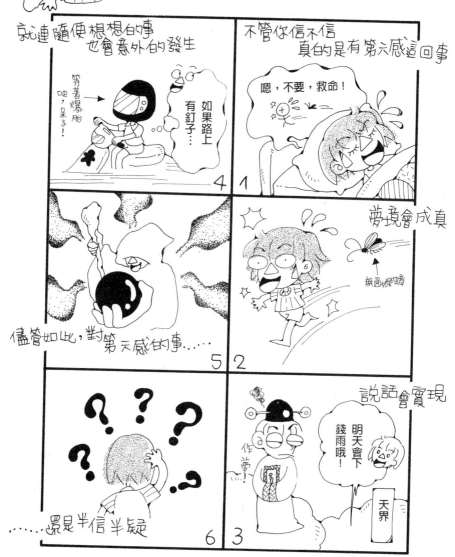

*** 願好夢成真, 歹夢過了忘… ***

我的心靈手札

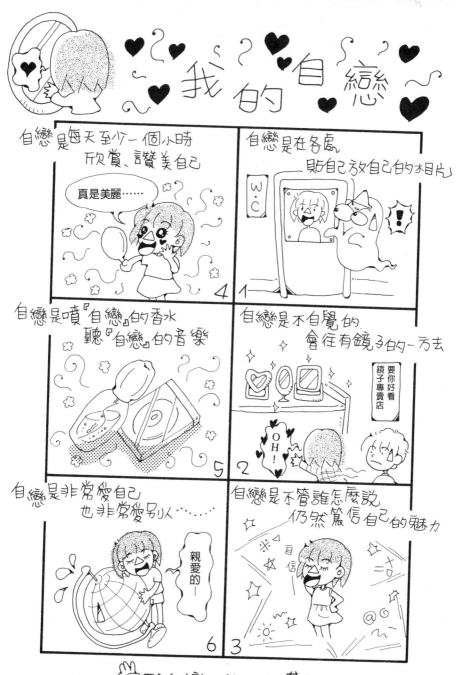

我的心靈手札

寂寞,是一種先天性的心臟病;
愛,是一種強心劑……。

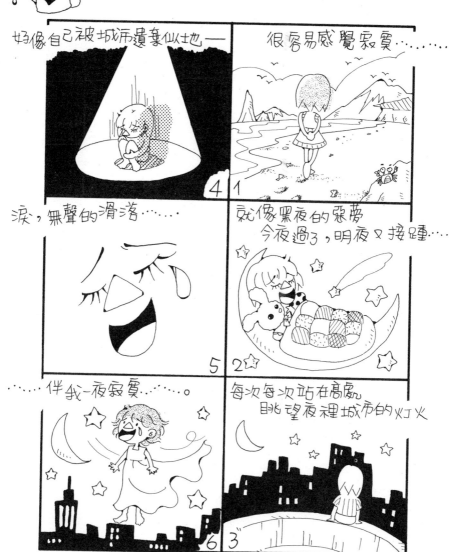

你給我的愛,夠不夠治療我的寂寞?

我的心靈手札

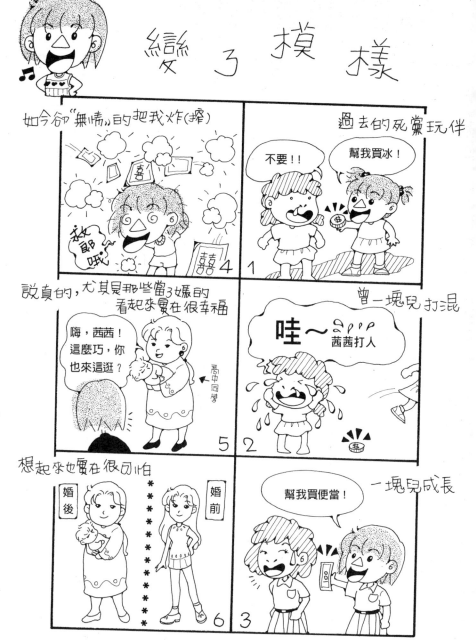

我的心靈手札

職業伴娘

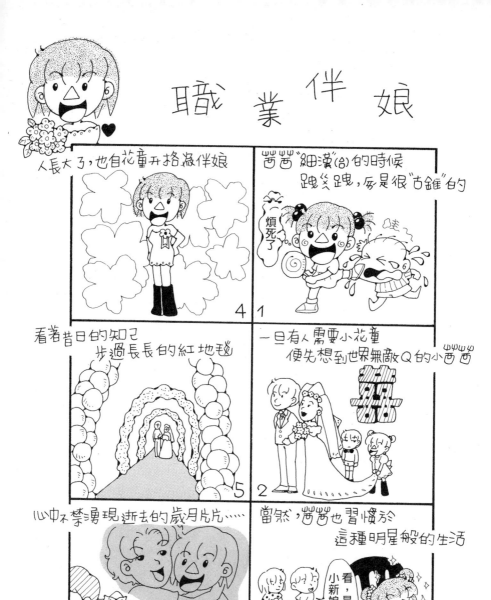

*** 看到他們幸福的臉,連自己都感到幸福 ***

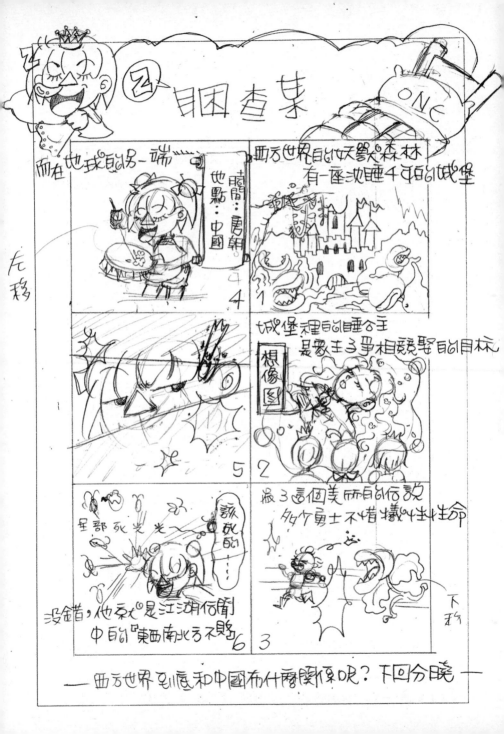

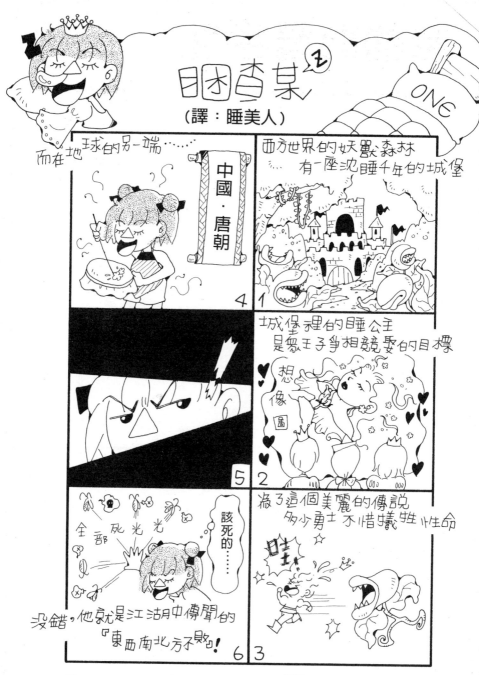

我的心靈手札

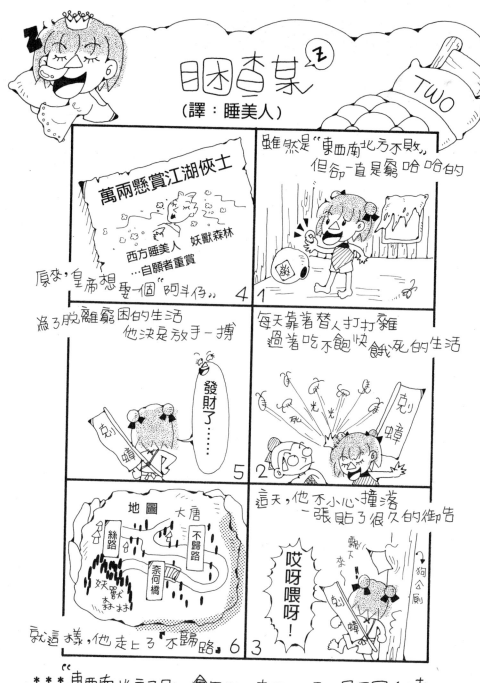

我的心靈手札

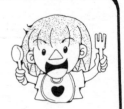

我的心靈手札

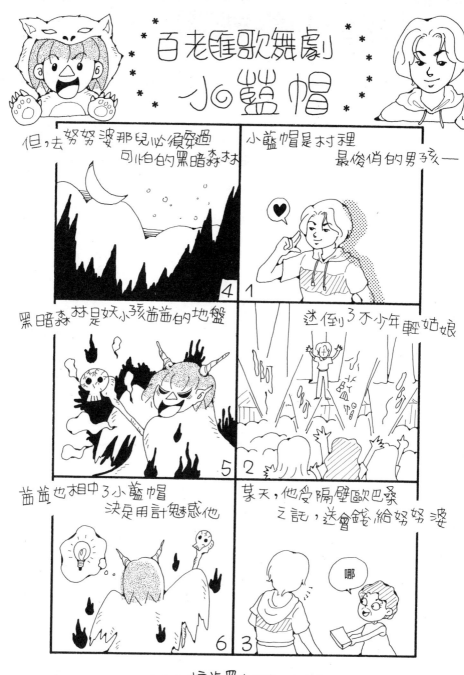

我的心靈手札

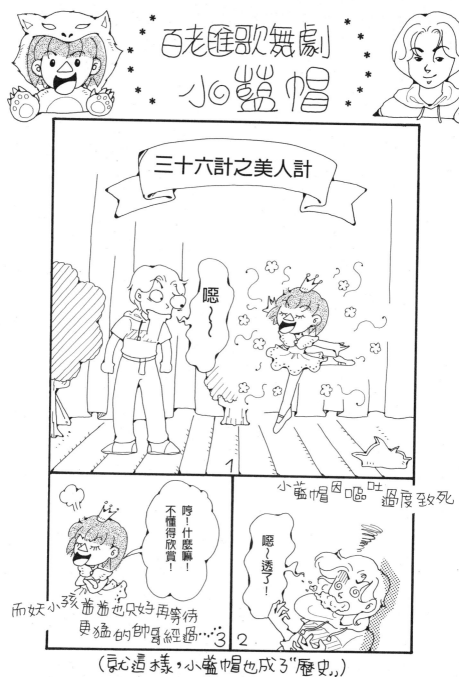

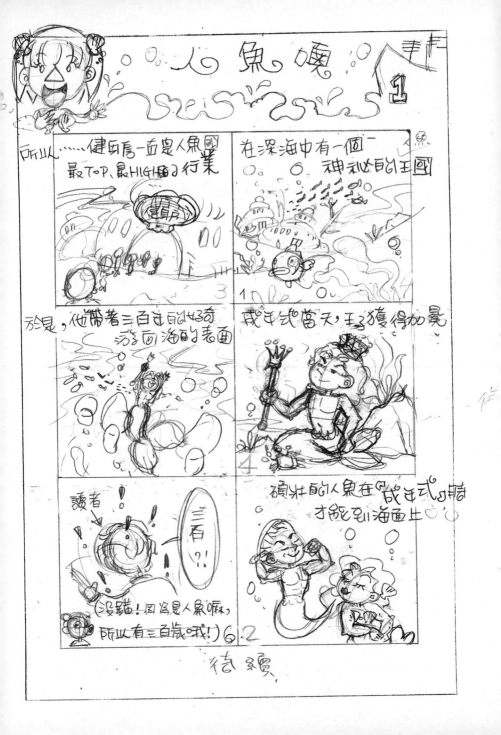

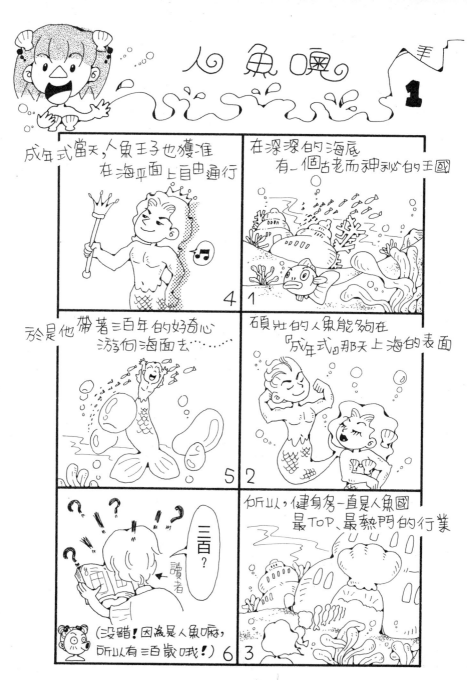

待續

我的心靈手札

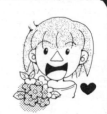

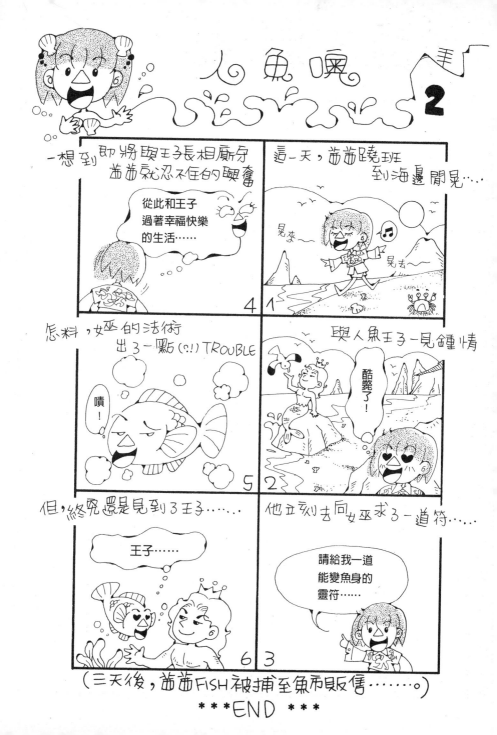

我的心靈手札

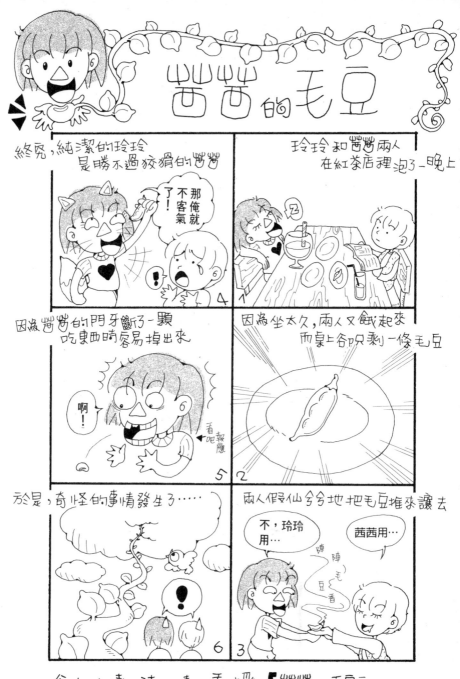

欲知分曉，請繼續收看精彩的「茜茜的毛豆豆茜茜…」

我的心靈手札

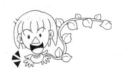

我的心靈手札

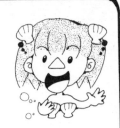

一直以為，這個世界始終太冷漠……但，有一天，卻發現它也有溫暖的時候……。

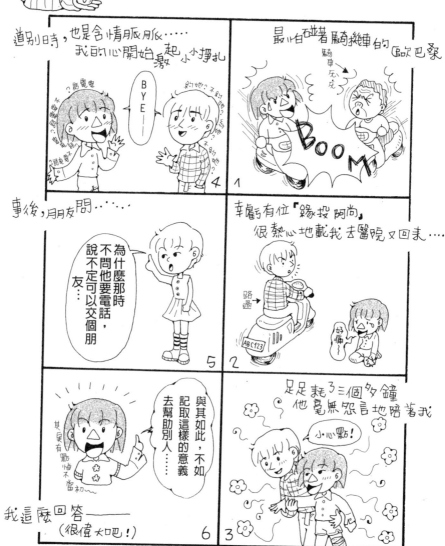

*** 雖然我還是不認識你，但是真的謝謝你 ***

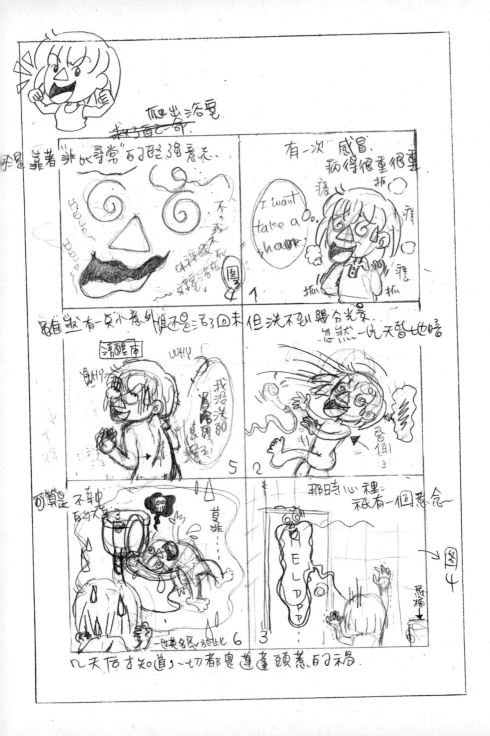

致富守則第一條：
　　　　健康最重要！

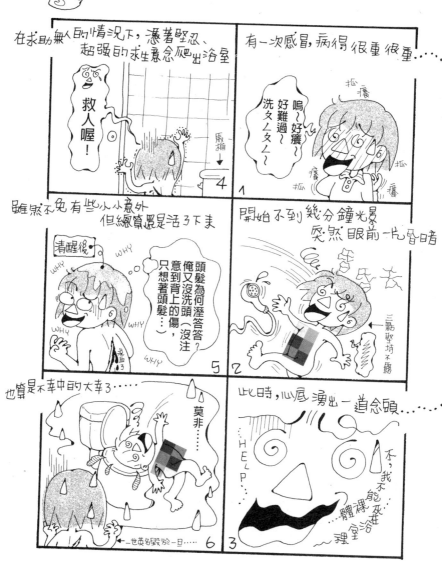

*** 後來才知道，一切都是蓮蓬頭惹的禍 ***

我的心靈手札

讓生活充滿想像——
讓心靈自由飛翔——
快樂便永遠伴隨在你身旁。

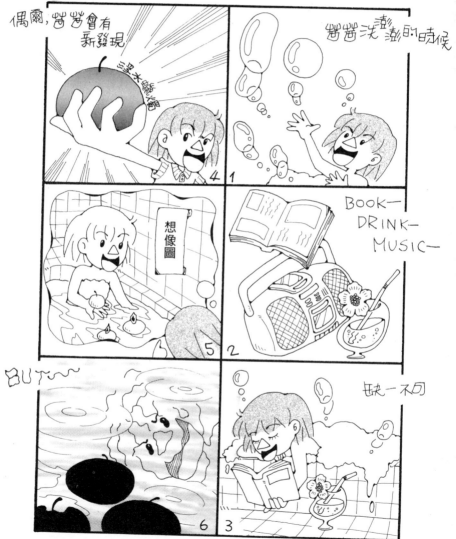

*** 經實驗証明,浮水蠟燭的浮水力是不能夠相信的!! ***

我的心靈手札

四季之愛～春

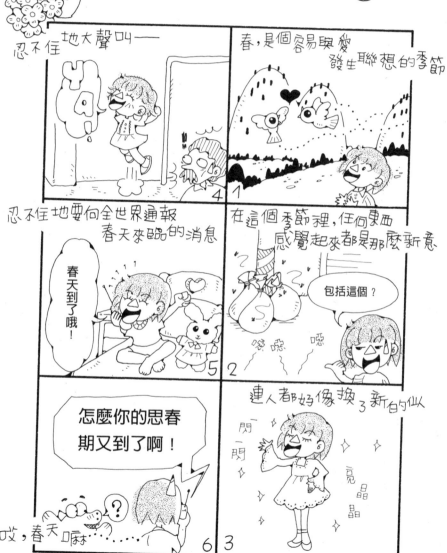

忍不住地大聲叫——

4

春,是個容易與愛
發生聯想的季節

1

忍不住地要向全世界通報
春天來臨的消息

春天
到了
哦!

5

在這個季節裡,任何東西
感覺起來都是那麼新意

包括這個?

噢噢　噢

2

怎麼你的思春
期又到了啊!

?

哎,春天嘛……

6

連人都好像換了新的似

一閃一閃

亮晶晶

3

春神來了怎知道,茜茜、努努報到……(春之歌)

我的心靈手札

四季之愛～ 夏

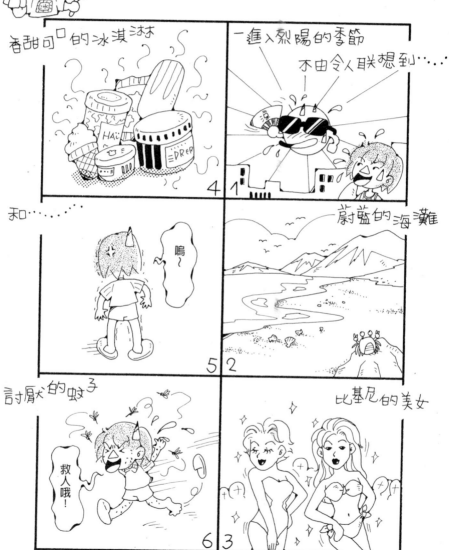

香甜可口的冰淇淋

4

一進入烈陽的季節

不由令人聯想到……

1

和……

嗚～

5

蔚藍的海灘

2

討厭的蚊子

救人哦!

6

比基尼的美女

3

*** 除了蚊子以外,大致說來夏天還算是美妙的 ***

我的心靈手札

四季之愛～秋

如此詩味的季節
　　莫怪詩人好以為詩材

春的喜悅、夏的鼓噪
　　在秋風中全都化作愁傷

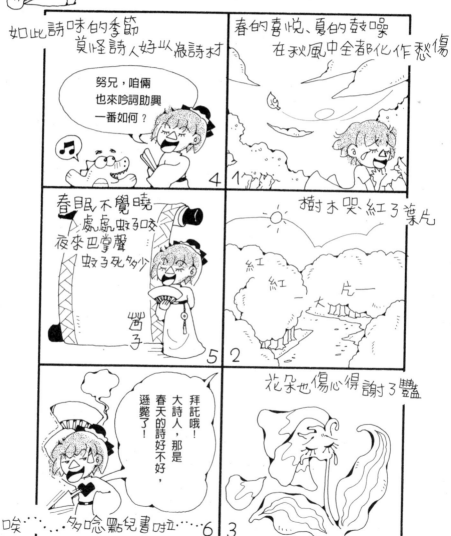

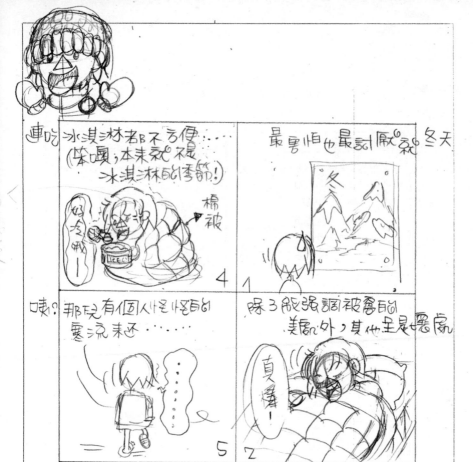

四季之愛～冬

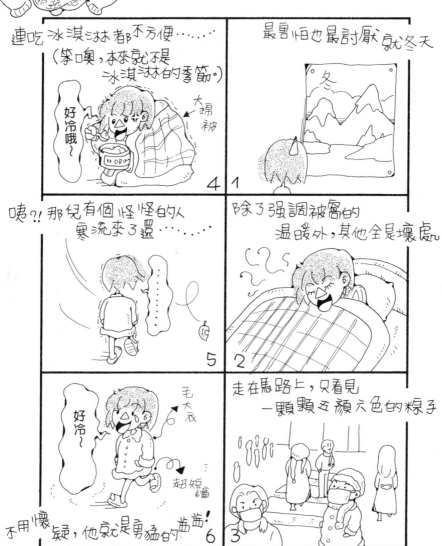

4 連吃 冰淇淋都不方便……
（笨喔，本來就不是
冰淇淋的季節。）
好冷哦～
大鍋被

1 最畏懼也最討厭就冬天
冬

5 咦?!那兒有個怪怪的人
寒流來了還……

2 除了強調被窩的
溫暖外，其他全是壞處

6 好冷～
毛大衣
超短褲
不用懷疑，他就是勇猛的茜茜!

3 走在馬路上，只看見
一顆顆五顏六色的粽子

人家不愛穿長褲嘛……

我的心靈手札

流浪者之歌

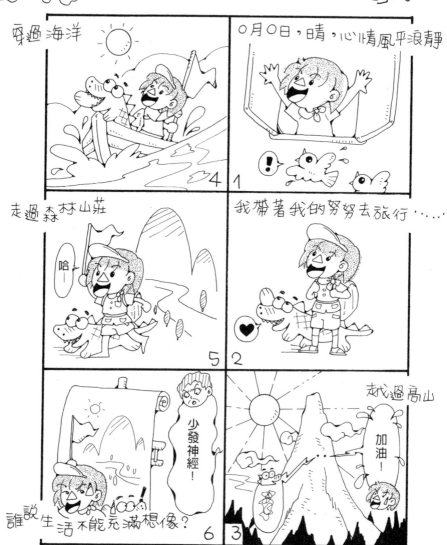

*** 保有充滿想像的生活就充滿色彩 ***

我的心靈手札

双子情事

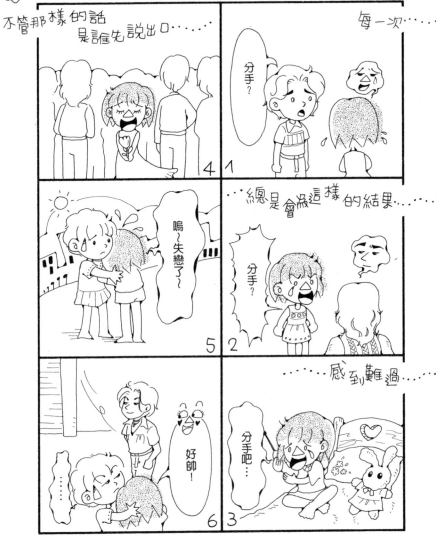

*** 失戀。是另一個戀愛的開始…… ***

我的心靈手札

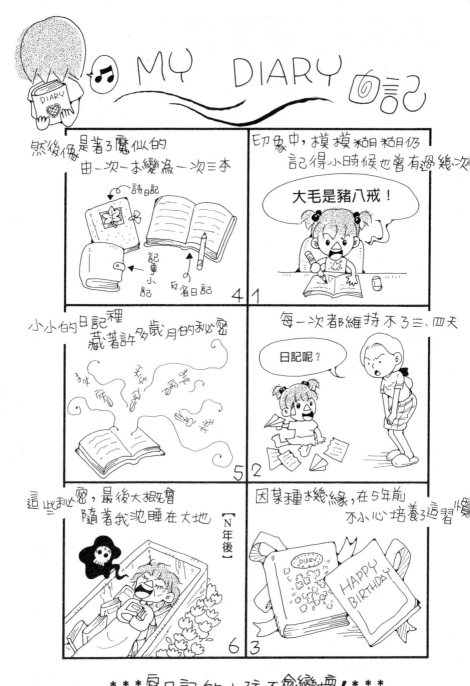

寫日記的小孩不會變壞！

我的心靈手札

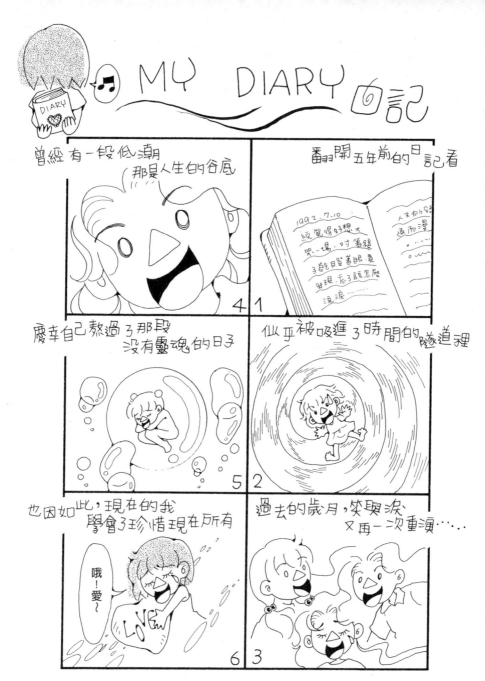

『你不是我的百分百男孩。』女孩說。
『你也不是我的百分百女孩。』男孩也說。
那這個故事要如何繼續呢？—我說。

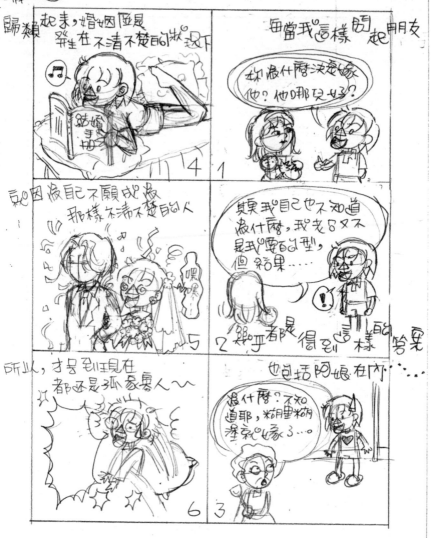

『你不是我的百分百男孩。』女孩說，
『妳也不是我的百分百女孩。』男孩說。
那這個戀愛要如何繼續呢，我說。

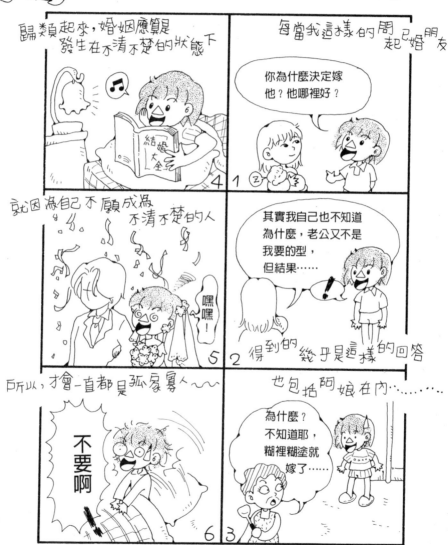

歸類起來，婚姻應算是
發生在不清不楚的狀態下

結婚大全

4

每當我這樣的問已婚朋友

你為什麼決定嫁他？他哪裡好？

1

就因為自己不願成為
不清不楚的人

嘿嘿！

5

其實我自己也不知道
為什麼，老公又不是
我要的型，
但結果……

得到的 幾乎是這樣的回答

2

所以，才會一直都是孤家寡人～～

不要啊

6

也包括阿娘在內……

為什麼？
不知道耶，
糊裡糊塗就
嫁了……

3

愛情需要近視眼，婚姻需要睜隻眼閉隻眼

我的心靈手札

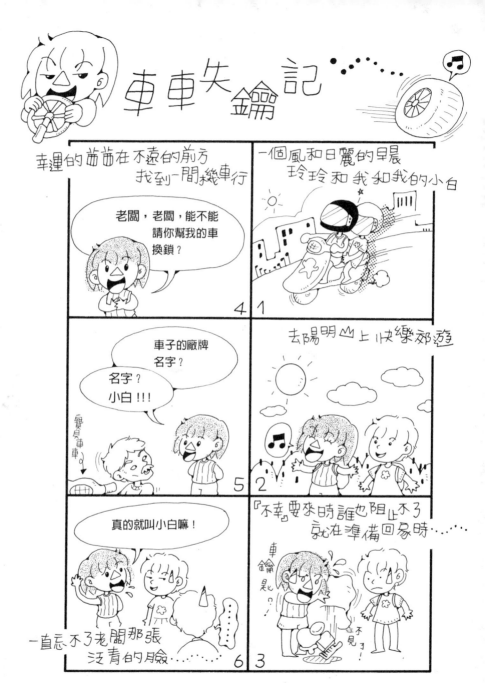

我的心靈手札

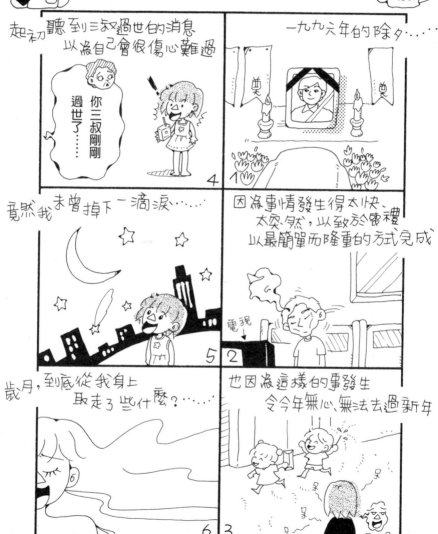

我的心靈手札

三　叔

【續】

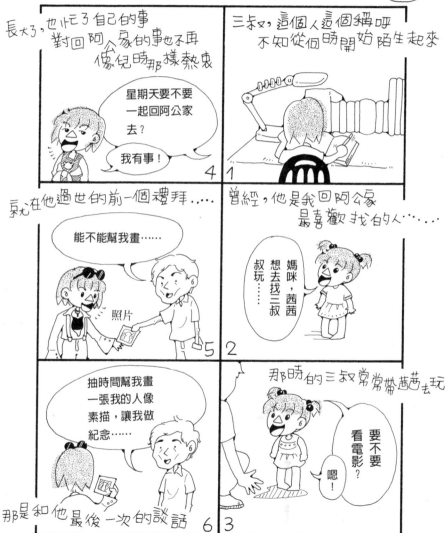

＊＊＊他走了，享年四十七，我卻還來不及送他素描畫。＊＊＊＊

國家圖書館出版品預行編目資料

小茜茜心靈手札：韓以茜文字繪圖. --
初版. -- 臺北市：大塊文化，
1997 [民　86]
面；　公分. -- (Catch系列；4)

ISBN 957-8468-18-0 (平裝)

1. 漫畫與卡通

947.41　　　　　86007660

編號：CA004　　書名：小茜茜心靈手札

讀者回函卡

謝謝您購買這本書，為了加強對您的服務，請您詳細填寫本卡各欄，寄回大塊出版 (免附回郵) 即可不定期收到本公司最新的出版資訊，並享受我們提供的各種優待。

姓名：＿＿＿＿＿＿＿＿＿＿＿ 身分證字號：＿＿＿＿＿＿＿＿＿＿

住址：＿＿＿＿＿＿＿＿＿＿＿＿＿＿＿＿＿＿＿＿＿＿＿＿＿＿

聯絡電話：(O)＿＿＿＿＿＿＿＿＿ (H)＿＿＿＿＿＿＿＿＿

出生日期：＿＿＿年＿＿月＿＿日

學歷：1.□高中及高中以下 2.□專科與大學 3.□研究所以上

職業：1.□學生 2.□資訊業 3.□工 4.□商 5.□服務業 6.□軍警公教
7.□自由業及專業 8.□其他＿＿＿＿

從何處得知本書：1.□逛書店 2.□報紙廣告 3.□雜誌廣告 4.□新聞報導
5.□親友介紹 6.□公車廣告 7.□廣播節目 8.□書訊 9.□廣告信函
10.□其他＿＿＿＿＿＿

您購買過我們那些系列的書：
1.□Touch系列 2.□Mark系列 3.□Smile系列 4.□catch系列

閱讀嗜好：
1.□財經 2.□企管 3.□心理 4.□勵志 5.□社會人文 6.□自然科學
7.□傳記 8.□音樂藝術 9.□文學 10.□保健 11.□漫畫 12.□其他＿＿＿

對我們的建議：＿＿＿＿＿＿＿＿＿＿＿＿＿＿＿＿＿＿＿＿＿＿＿
＿＿＿＿＿＿＿＿＿＿＿＿＿＿＿＿＿＿＿＿＿＿＿＿＿＿＿＿＿＿
＿＿＿＿＿＿＿＿＿＿＿＿＿＿＿＿＿＿＿＿＿＿＿＿＿＿＿＿＿＿

LOCUS

LOCUS